Berndt Wilde – MY NY

TABULA GRATULATORIA FÜR BERNDT WILDE

Carsten Alex, Berlin
Sibylle und Ernst Badstübner, Berlin
Elmar Boelinger, Frankfurt/M.
Cajewitz-Stiftung, Berlin
Ulrike und Marc-Aurel von Dewitz, Berlin
Margrit und Manfred Fehling, Berlin
Anne und Peter From, Albertslund, Dänemark
Steen Heick, Albertslund, Dänemark
Sabine Herzog, Berlin
Doris und Rolf Kaiser, Berlin
Elisabeth und Adalbert Kienle, Berlin
Bernhard Kleber, Berlin
Elke König und Georg Zaum, Hannover
Jakob Lehrecke, Berlin
Horst Loch, Berlin
Roland Matticzk, Hohen Neuendorf
Rainer Metternich, Berlin
Esther Muffler-Brosi und Eberhard Brosi, Überlingen,
Daniel Oppermann, Berlin
Ekkehard Rähmer, Berlin
Wolfgang Rautenbach Berlin
Ulrich Schellenberg, Berlin
Gottfried Spelsberg-Korspeter, Ludwigsburg
Bergith und Dietrich Sprenger, Berlin
Ursula und Markus Strauch, Berlin
Barbara Stursberg und Edmund Schalkowski, Berlin
Heike Westphal, Hamburg

Berndt Wilde

MY NY

New York
Zeichnungen / Drawings

ausgewählt und herausgegeben von
Sibylle Badstübner-Gröger

Mit einem Gedicht von
Matthew Graham
übertragen aus dem Amerikanischen
Ingo Schulze

New World Architecture

Part of the ceiling has collapsed
In the main dining room
On Ellis Island.
Bits of lathing and plaster
Mixed with horsehair
Cover the tables, the porcelain
And the tin.
On the walls are the old signs
In Russian and Yiddish.
Sunlight lies warm and dusty
By the high windows
Along the hallway of lockers
Still holding unclaimed luggage.
A slate staircase leads to the upper ruins
Where they changed the names.
Outside a white ship slides
Against the stone quay.

From here the skyline and the city
Could be a description memorized
From a letter. A language
That can't contain what it built –
The story of buildings. The towers of sky
Where no one sleeps. The boundaries of wind
As melodic as streetcars
Climbing Lower Broadway toward Canal,
The circling landaus in the shadows
Of cathedrals. A whisper of laundry, smoke,
The gold-toothed smile of the street.

Matthew Graham from *New World Architecture*, Galileo Press, 1985

Architektur der Neuen Welt

Ein ganzes Stück Decke ist runtergekommen
Im großen Speisesaal
Auf Ellis Island.
Stücke der Holzverschalung und Gips,
Vermengt mit Rosshaar,
Bedecken die Tische, das gute Service
Und auch die Konservendosen.
Die Hinweisschilder an den Wänden sind
Auf Russisch und Jiddisch.
Sonnenlicht fließt warm und staubig
Durch die hohen Fenster.
Im Flur das Spalier der Spinde
bewahrt noch immer herrenloses Gepäck.
Schiefergrau die Treppe hinauf ins obere Stockwerk,
desolat alles hier, zum Wechsel der Namen.
Draußen schiebt sich ein weißer Schiffsrumpf
Gegen die Kaimauer.

Der Blick von hier auf Skyline und City
kommt mir vor wie der immer gleiche Gruß
auf einer Ansichtskarte. Eine Sprache
die weder erfassen kann, was sie gebaut hat –
noch die Geschichten der Gebäude.
Die himmelhohen Türme
in denen keiner schläft. Das Grenzland der Winde
Melodisch wie Straßenbahnen,
Ratternd vom Lower Broadway Richtung Canal Street.
Die Landauer, immer unterwegs im Schatten
Von Kathedralen. Das Gewisper der Wäschereien, Rauchfahnen,
Das Goldzahnlächeln der Straße.

Aus dem Amerikanischen frei ins Deutsche übertragen von Ingo Schulze

I LOVE NEW YORK
Zeichnungen und Skizzen von Berndt Wilde

Im Winter des Jahres 2005, im November und Dezember, hielt sich Berndt Wilde während eines Freisemesters an der Kunsthochschule Berlin-Weißensee zu Studien in New York auf. Er bekam im privaten Künstlerhaus „Point B Studio" von Mark Parrish, einem Designer aus Texas, ein kleines „Notatelier" zum Wohnen und Arbeiten. Das Haus mit sieben Atelierräumen, eine ehemalige Wäscherei in Williamsburg, 11249 Brooklyn, 71 N 7th Street, liegt in einem Kleingewerbe- und Industriegebiet mit vorstädtischem Charakter unweit des East River (2-4, 7, 50, 51, 59, 62, 64). An bildhauerisches Arbeiten war in diesem kleinen Atelier natürlich nicht zu denken und auch die Kontakte zu den anderen im Haus anwesenden Künstlern entwickelten sich nur allmählich. So verbrachte Berndt Wilde seine Tage auf Streifzügen in den kalten und windigen Straßen der Stadt oder in den Museen. Ihn faszinierten die ungewöhnlichen Stadt- und Architekturräume, die Museumsbauten, die Sammlungen und die Details, die Bekrönungen der modernen Skyscraper, die er in kleinen, schnellen Skizzen auf Eintrittskarten, Einkaufstüten oder auf Kassenbelegen seiner täglichen Einkäufe, die er immer zur Hand hatte, spontan und treffend festhielt. Besonders die Museumsarchitektur, die Eingangshallen, die gläsernen Treppenhäuser und deren Glasbausteine, die Raumdurchblicke und Raumverschränkungen fesselten seinen Blick im Metropolitan Museum of Art – im MoMA, (14, 17, 19, 23, 25, 27, 28, 35), im Whitney Museum of American Art und im Solomon R. Guggenheim-Museum, im New Museum of Contemporary Art und vor allem im American Museum of Natural History (37, 39, 45, 55). Aber auch die Formenvielfalt eines Rugby-Stadions in Queens (12) oder des Lincoln Centers (40, 43) weckten sein Interesse. Besonders fesselte ihn die Verschiedenartigkeit von Treppenläufen, von Stufen, Türöffnungen, Korridoren und immer wieder nahm er perspektivische Raumstaffelungen, Durchblicke und Dachlandschaften in den Blick. Die Architektur von Renzo Piano und Marcel Breuer (Whitney Museum), die von Frank Lloyd Wright (Salomon R. Guggenheim Museum) oder die der Japaner Kazuyo Sejima und Ryue Nishizawa aus Tokio (New Museum of Contemporary Art) und Edward Durell Stone und Philip Goodwin (Metropolitan Museum of Modern Art) sowie dessen Erweiterungsbau von Yoshio Taniguchi ließen Wilde zum Stift greifen. Insbesondere regten den Bildhauer immer das Architektonische und das Konstruktive an, aber er skizzierte in den großen Museen auch nach verschiedenen Kunstwerken, etwa nach Arnold Böcklins *Toteninsel* (30), nach einem Triptychon von Paul Klee (16), nach Architekturmotiven auf Bildern von Fra Angelico (15, 26) oder er zeichnete nach Skulpturen von David Stuart (32) sowie nach Werken asiatischer (22), ägyptischer (18) und afrikanischer Plastik (20). Nach den wulstigen weiblichen Lippen der Modelle auf Gemälden Roy Lichtensteins plante er sogar eine plastische

Umsetzung (31), zu der es bis heute leider nicht gekommen ist. Fasziniert war Wilde aber auch von Ausstellungsobjekten im Brooklyn Museum (38, 42) oder im Museum of Sex (33), wie seine Skizzen zeigen.

Die Spaziergänge des Künstlers, die er stets mit Einkäufen verband, bewegten sich vorwiegend zwischen Central Park, der Gansevoort und Bowery St., der Fifth und Sixth Avenue, des Lincoln Center Plaza in Manhattan und des Eastern Parkway in Brooklyn, so belegen es nicht allein die Zeichnungen, Skizzen und Notate, sondern auch die Adressen der Einkaufsbelege.

Berndt Wilde zeichnete nicht nur auf die Vorder- oder Rückseiten von Kassenzetteln seiner täglichen Einkäufe und skizzierte auf Eintrittskarten, Tüten, Preisschilder, auf Quittungen von Bistros und Restaurants sowie auf Tickets und Drucksachen, sondern er verwendete sie auch im Hoch- und Querformat. Häufig benutzte er Notizblöcke, aber bedauerlicherweise legte er nur ein Skizzenbuch während seines Studienaufenthaltes an. Aus diesem New Yorker-Skizzenbuch sind hier in dieser Auswahl nur zwei Beispiele präsent (45, 64), während ihm die Notizblöcke öfter zur Hand waren. Für seine zeichnerischen Notate und Skizzen nutzte Wilde schwarze Filzstifte und Fineliner in verschiedenen Stärken. Die Kassenbelege verraten uns nicht nur die Daten seiner Einkäufe, sondern auch die gekauften Artikel sind ablesbar, ebenso die Geschäftsadressen und natürlich die Preise etwa beim Erwerb von Stiften, Malutensilien oder Skizzenbüchern bei Pearl Art Craft & Graphic Discount oder der Pearl Paint Company Inc. in der Canal Street (10, 44, 46). Andere Artikel wurden in Tops On The Waterfront in Brooklyn (11, 27, 53, 56) oder bei Greenpoint YMCA, 99 Messerole Ave. in Brooklyn und in der Lord & Taylor, 5th Avenue oder der CVS Pharmacy in der Park Avenue (8, 9) erworben, um nur einige Adressen zu nennen, wo Berndt Wilde Einkäufe tätigte. Leider verblassen und vergilben die Thermopapiere der Quittungen allmählich, sodass nach fünfzehn Jahren oft nur noch mit Mühe die Artikel, Preise, Geschäftsadressen erkennbar sind. Der Aufdruck auf den Belegen, die Zahlen und die Schrift, die Linien, die Rasterung und Quadrierung oder auch die Farbe wurden oft in die skizzierten Motive integriert, auch dann vermittelt sich dieser Eindruck, wenn diese von der Rückseite nur durchscheinen. Einige leicht skizzierte Notizen weisen Schraffuren und Verwischungen des schwarzen Stiftes auf. Zarte und einfache Umrissführungen wechseln mit Linienverknüpfungen, Strichverknotungen, mit Punktsetzungen oder auch mit frei geformten Schwüngen. So erhalten die mächtigen Betonriesen und hohen Glasfassaden der Gebäude Leichtigkeit und Lockerheit. Spontan und vehement hat der Künstler seine Beobachtungen, seine Erinnerungen des Tages transformiert.

Angeregt durch das abendliche Schattenspiel von Gegenständen über seiner Schreibtischlampe, kam Berndt Wilde auf die Idee, ergänzend zu den Skizzen, dreidimensionale, räumliche Objekte zu bauen, die ihre langen Schatten, gleichsam Zeichnungen, auf die weißen Wände werfen. In Chinatown kaufte er sich ca. 1 Meter lange Leisten aus Balsaholz, die für den Modellbau bestimmt sind. Aus diesen leicht zerbrechlichen Vierkanthölzern entwickelte

er frei im Raum schwebende oder an der Wand angebrachte, kristallin wirkende, fragile Raumkörper. Mit dem Taschenmesser in das gewünschte Maß gebracht, wurden die Hölzer, gleichsam Linien, aneinander geklebt und zu Raumgebilden verbunden. Viele sind den am MoMA verwendeten „Glasbausteinen" nachempfunden. Die Volumen der geometrisch anmutenden Körper sind unsichtbar, die Massivität, Materialität und Schwere sind, im Gegensatz zu den architektonischen Vorbildern, transparent und leicht. Diese schwingenden, schwebenden Raumkörper werfen lange Schatten auf die Wand, die die schwebenden Gestaltungen, betitelt beispielsweise *Glasbaustein* (13, 24, 36, 48) oder *Lange Schatten – Nine Eleven* (65), zu Raumphänomenen vervollkommnen, deren Eindruck und Wirkung sich je nach Lichteinfall auf der Wand verändern können.

Nicht nur die Raumgebilde, sondern auch die architektonischen Skizzen auf den Kassenbelegen, haben in Berndt Wildes Werk stilistische Vorläufer in seinen gebauten, sich verschränkenden Skulpturen oder den römischen Landschaftsreliefs von 1979. Vor allem aber haben sie „Nachwirkungen". Es entstanden im Nachhinein nicht nur zahlreiche Zeichnungen nach den New Yorker optischen Eindrücken und Erinnerungen, sondern 2015 auch die Werkgruppe mit farbig getönten Reliefs (356 x 402 x 100 bis 405 x 405 x 100 mm) und geometrische Skulpturen, Collagen mit gelblichen Klebestreifen (ca. 330 x 210 mm), 2016 Gouachen (ca. 930 x 670 mm) und Silberstiftzeichnungen mit konstruktiven Gestaltungen (ca. 237 x 183 mm). Die im Jahre 2015 entwickelten Reliefs und geometrischen Skulpturen sind aus Muschelkalksandstein gearbeitet und farbig bemalt, sie besitzen die Maße von 90 x 110 x 45 bis 350 x 260 x 100 mm. Dargestellt sind Raumsituationen, Treppenanlagen, Landschaften oder sie erinnern an Köpfe und liegende Körper.

So zeigt sich, dass die scheinbar überraschende Werkgruppe der New Yorker Kassenzettel-Skizzen und der schwebenden Raumgebilde in Berndt Wildes Werkentwicklung nicht isoliert dastehen, sondern sich eng mit seinem bildhauerischen Gesamtwerk verbinden. Der Aufenthalt in New York hat die Arbeit des Künstlers, so wie auch der in Rom 1979, nachhaltig inspiriert. Vor allem aber bleiben die tagebuchartigen New Yorker Skizzen eine Hommage an diese aufregende Stadt, die der Bildhauer Berndt Wilde im Jahre 2005 lieben lernte, die ihn faszinierte und zu neuen Arbeiten anregte. Diese 2005 erfahrenen, neuen und überraschenden Raum-, Architektur- und Kunsterlebnisse, die diese Stadt dem Künstler vermittelten, sind in ihrer Bedeutung für sein weiteres Werk noch nicht abzuschätzen. Wir dürfen gespannt sein.

Sibylle Badstübner-Gröger

I LOVE NEW YORK
Drawings and sketches by Berndt Wilde

In the winter of 2005, November and December, Berndt Wilde was in New York for a study visit during a sabbatical leave from Berlin Weißensee Academy of Art. He was given a small "emergency atelier" by Mark Parrish, a designer from Texas, in a private building for artists called Point B Studio. The building with seven ateliers, a former laundry at 71 N 7th Street in Williamsburg, is located in a small business and industrial area with suburban character not far from the East River (2-4, 7, 50, 51, 59, 62, 64). Of course, sculptural work was out of the question in this small studio, and contacts with the other artists present in the house developed only gradually. So Berndt Wilde spent his days wandering the cold and windy streets of the city or in the museums. He was fascinated by the unusual urban and architectural spaces, the museum buildings, the works and details thereof in the collections, and the crowning heights of the modern skyscrapers, all of which he recorded in concise apt sketches on admission tickets, shopping lists and receipts he had at hand. He was especially struck by the architectural features, entry halls, stairwells with glass elements, and both free and obstructed views of the rooms in Manhattan's Metropolitan Museum of Art (13, 18, 22), Museum of Modern Art – MoMA (14, 17, 19, 23, 25, 27, 28, 35), Whitney Museum of American Art, Solomon R. Guggenheim Museum, New Museum of Contemporary Art, and above all in the American Museum of Natural History (37, 39, 45, 55). Yet the diversity of forms in places like the Lincoln Center (40, 43) or a rugby stadium in Queens (12) also quickened his interest. He was particularly intrigued by the many different staircases, steps, doorways, and corridors, and constantly noted new progressions of rooms, views through and past different structures, and ceiling landscapes. Architectural creations by Renzo Piano and Marcel Breuer (Whitney Museum), Frank Lloyd Wright (Solomon R. Guggenheim Museum), Kazuyo Sejima and Ryue Nishizawa (New Museum of Contemporary Art), Edward Durell Stone and Philip Goodwin (MoMA), and Yoshio Taniguchi (MoMA expansion) inspired Wilde, normally a sculptor, to draw. The sculptor was particularly attracted to the architectural and constructive elements, yet he also sketched various pieces of art in the museums, such as Arnold Böcklin's *Isle of the Dead* (30), a triptych by Paul Klee (16), and architectural motifs in works by Fra Angelico (15, 26). He drew sculptures by David Stuart (32) as well as pieces from Asia (22), Egypt (18), and Africa (20). The opulent lips in Roy Lichtenstein's paintings led him to plan a three-dimensional representation (31), although it still awaits implementation. Wilde was also fascinated by objects in the Brooklyn Museum (38, 42) and the Museum of Sex (33), as his sketches show.
His walks, which invariably entailed shopping, took him primarily around Central Park, Gansevoort and Bowery Streets, Fifth and Sixth Avenues, the Lincoln Center Plaza in Manhattan, and also the Eastern Parkway

in Brooklyn—as shown not only by the drawings, sketches, and notations, but also by the addresses on his receipts. Berndt Wilde not only drew on the fronts and backs of the receipts from his daily purchases and sketched on admission tickets, bags, price tags, bistro or restaurant bills, and other printed materials, but also used them in both portrait and landscape format. He often used notepads, but unfortunately he only produced one sketchbook during this study visit. Only two examples from this New York sketchbook are presented here (45, 64), while notepads were more often at his fingertips. For his notes and sketches, Wilde used black felt-tip pens and fineliners of various thicknesses. The cash register reveal not only the dates of his purchases, but also the business addresses and prices of objects purchased such as pens, art supplies, and sketchbooks from Pearl Art Craft & Graphic Discount or Pearl Paint Company Inc. on Canal Street (10, 44, 46). Beer was bought at Tops on the Waterfront in Brooklyn (11, 27, 53, 56), and other purchases were made at Greenpoint YMCA at 99 Messerole Avenue in Brooklyn, Lord & Taylor on 5th Avenue, and the CVS pharmacy on Park Avenue (8, 9)—just to name a few. The thermal paper for receipts unfortunately fades and yellows with time, which means the items, prices, and addresses are hardly visible after fifteen years. Printed elements on the receipts such as numbers, letters, lines, rastering, and grids, as well as colors, are often integrated into the sketches. This effect remains even if such elements only show through from behind. Some lightly sketched notes display hatching or smudging of the black pen. Delicate and simple outlines alternate with confluences of lines, dots, and freely formed curves. In this way they lend a lightness and looseness to the powerful concrete structures and high glass facades. Spontaneously and vehemently the artist transformed his daily observations and recollections.

Prompted by the play of shadows in the evening above the lamp on his desk, Berndt Wilde came up with the idea—complementary to the sketches—to build three-dimensional spatial objects that cast long shadows onto white walls, therewith resembling drawings. In Chinatown he bought square balsa wood dowel rods of about a meter in length, which are often used for building models. With these long, thin, square wooden rods he developed these crystalline-like fragile spatial bodies that float freely in space or are attached to the wall. Cut to the desired dimensions with a pocketknife, the pieces of wood, like lines, were glued together to form these spatial structures. Some are modeled after the "glass bricks" used at the MoMA. The volume of the geometric-looking bodies is invisible; in contrast to the solidity, materiality, and gravity of the architectural models, the structures themselves are transparent and lightweight. These swinging floating spatial bodies cast long shadows onto the wall, perfecting the floating forms—with titles such as *Glasbaustein* (13, 14, 36, 48) or *Lange Schatten – Nine Eleven* (65)—into spatial phenomena, whose impressions and effects change, depending on the incidence of light.

Not only the spatial structures but also the architectural sketches on shopping receipts draw on stylistic precedents in Wilde's intertwined sculptures and Roman landscape reliefs from 1979. Above all, however, they reverberate

on into the future. Not only were these works from New York followed by numerous visual impressions and recollections, but they also led in 2015 to a group of colored reliefs (356 x 402 x 100 to 405 x 405 x 100 mm), geometrical sculptures, and collages with yellowish strips of tape (approx. 330 x 210 mm), and in 2016 to gouaches (approx. 930 x 670 mm) and silverpoint drawings with constructive forms (approx. 237 x 183 mm). Another group of reliefs and geometrical sculptures developed in 2015, with dimensions from 90 x 110 x 45 to 350 x 260 x 100 mm, are made of painted shell-bearing limestone. They show spatial configurations, staircases, and landscapes, or resemble heads and reclining bodies.

Thus, it becomes apparent that the seemingly surprising group of New York sketches on shopping receipts and the suspended spatial structures are not an isolated occurrence in the development of Wilde's art, but are closely related to his entire sculptural oeuvre. The period in New York, like that in Rome in 1979, has had a sustained effect on the artist's work. Above all, the journal-like New York sketches are a homage to this stimulating city that the sculptor came to love in 2005, fascinating and inspiring him in new creative ways. Moreover, the new and surprising spatial, architectural, and artistic experiences from Wilde's sojourn in New York in 2005 are by no means exhausted in their significance for his work in the future. We may look forward to what is yet to come.

Sibylle Badstübner-Gröger

Die einzelnen Skizzen sind nach den amerikanischen Datumsangaben auf den Kassenzetteln oder nach den handschriftlichen Bezeichnungen des Künstlers datiert. Die Titel der Zeichnungen folgen den Erinnerungen des Künstlers oder seinen Beschriftungen. Die Auswahl der Skizzen wurde in Absprache mit dem Künstler Berndt Wilde zusammengestellt, dabei war eine möglichst große Vielfalt angestrebt.
Die meisten bezeichneten Kassenzettel und Belege sind nachträglich auf weißen Karton aufgelegt, der handschriftlich mit Bleistift links signiert und rechts datiert ist. Das „Datum", so weit erkennbar, wurde dem Aufdruck der New Yorker Kassenzettel entnommen. Die Datierung des Künstlers, wird mit „bez." angegeben. Mehrere Skizzen haben keine Datierung, die ergänzte Jahreszahl steht in eckiger Klammer.

The individual sketches are dated according to the American dates on the shopping receipts or according to the artist's handwritten inscriptions. The titles of the drawings follow the artist's recollections or his inscriptions. The selection of sketches was compiled in consultation with the artist Berndt Wilde, with the aim of achieving the greatest possible diversity.
Most of the drawn sales slips and receipts are subsequently applied to white cardboard and signed in pencil on the left and dated on the right. The „date", as far as can be discerned, was taken from the print of the New York sales slips. The artists date is given as „bez." Several sketches have no dates; the supplemented year is in square brackets.

1 I LOVE NY
Schwarzer Filzstift auf Rückseite eines rosafarbenen Kassenzettels RECEIPT Greenpoint YMCA, 99 Messerole Ave Brooklyn; Datum: 11/29/05; bez. unten rechts in Bleistift: NY 05; oberer und unterer Rand gelocht; 242 x 102 mm

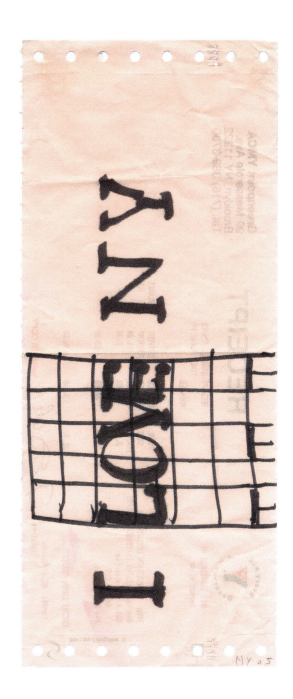

2 Brooklyn
Schwarzer Filzstift auf Vorderseite eines Kassenzettels von Lord & Taylor, 424 Fifth Avenue; **verso:** Fassadenraster mit Fenstern; Datum: 12/03/2005; 115 x 80 mm; unten rechte Ecke abgerissen; obere rechte Ecke eingerissen

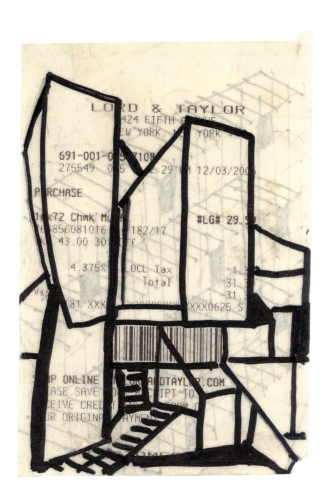

3 Garagenfront in Brooklyn
Schwarzer Filzstift, Fineliner auf Rückseite eines Kassenzettels des Brooklyn Museum of Art;
Datum: 11/02/05; bez. unten Mitte in Bleistift: NYB; 81 x 114 mm; untere linke Ecke abgerissen

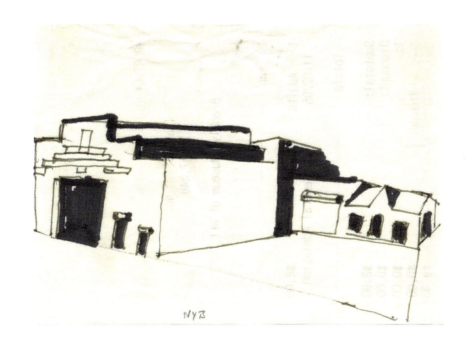

4 Werkstatt-Fassade und Wasserbehälter in Brooklyn
Fineliner olivbraun, auf Notizpapier; bez. unten rechts in Bleistift: 21.11.05 (europäische Datumsangabe);
107 x 148 mm; Lit.: Sauerbier 2007, S. 13

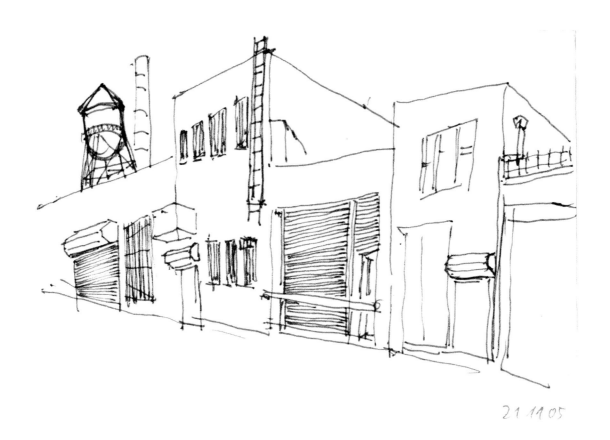

5 Architektur am Broadway
Schwarzer Fineliner auf Rückseite eines rosa Kassenzettels von Greenpoint YMCA, 99 Messerole;
Datum: 12/01/2005; bez. unten rechts in Bleistift: NY 2005; 217 x 103 mm

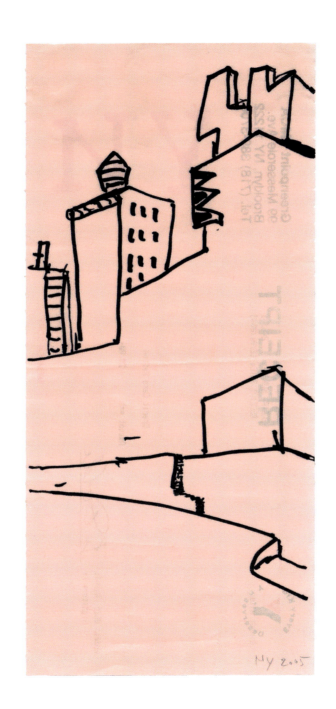

6 Straßenansicht mit Coffee-Shop
Schwarzer Fineliner auf Transparentpapier;
verso: Bemalung der durchscheinenden Fenster- und Türöffnungen mit schwarzem Fineliner; 228 x 304 mm

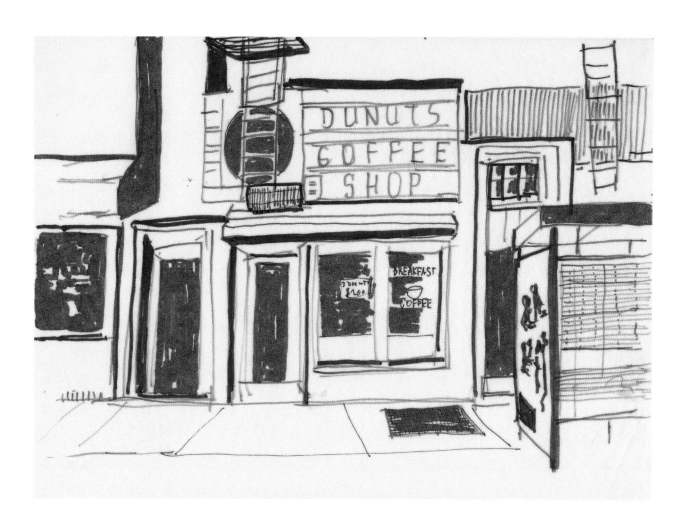

7 Industriegebäude in Brooklyn
Fineliner olivgrün, auf Notizpapier; bez. unten rechts in Bleistift: 11 21 05; 107 x 148 mm

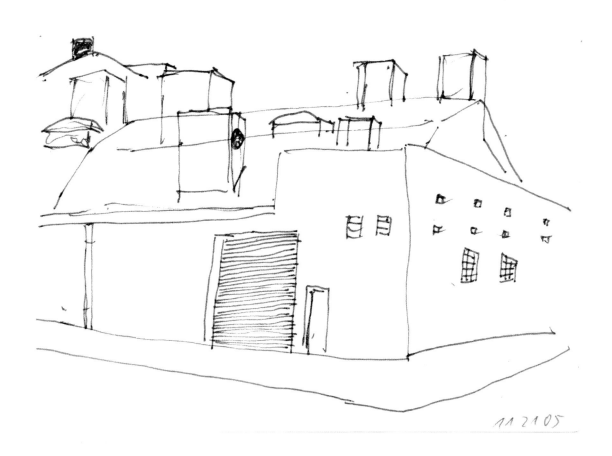

8 Vertikaler Aufbau
Schwarzer Filzstift, Fineliner auf Rückseite eines Kassenzettels von CVS Pharmacy, 215 Park Avenue;
Datum: 12/31/2005; dat. unten rechts mit schwarzem Fineliner: NY 12.1.05 (falsch datiert); 211 x 80 mm; untere linke Ecke abgerissen

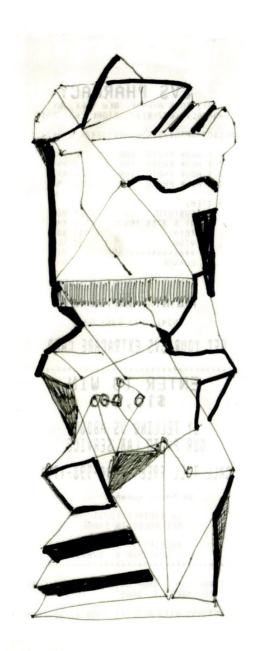

9 Phantastische Architektur
verso: Phantastische Architektur; Schwarzer Filzstift auf Vorder- und Rückseite eines Kassenzettels von CVS Pharmacy, 215 Park Ave.; Datum: 12/31/2005; dat. unten rechts mit schwarzem Fineliner: 12 1 05 (falsch datiert); 81 x 212 mm; untere rechte Ecke abgerissen

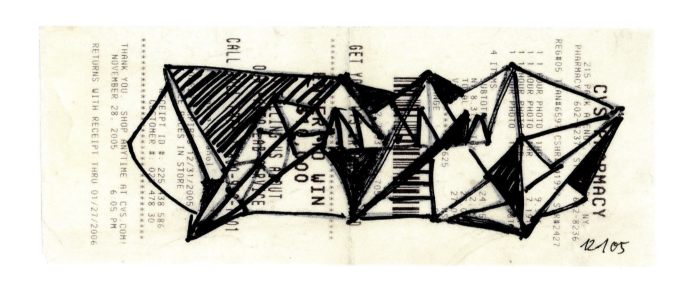

10 Rugby im Raumgefüge über Parallelstrichen
Schwarzer Filzstift, Fineliner auf der Vorderseite eines Kassenzettels von Pearl Art Craft & Graphic, 308 Canal Street; Datum: 11/21/05; dat. unten rechts mit schwarzem Fineliner: 11 21 05 NY; 80 x 115 mm; Lit.: Sauerbier 2007, S. 13

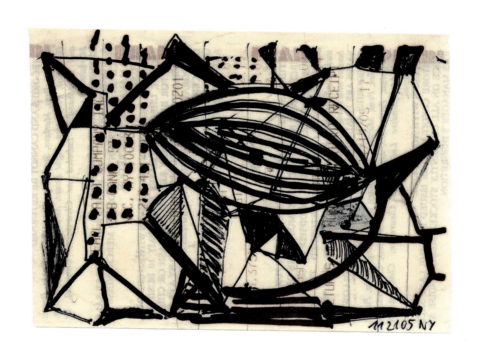

11 Reklame mit doppeltem Turmmotiv und roter Rahmenlinie
Schwarzer Filzstift, Bleistift, Fineliner in Rot auf Vorderseite eines Kassenzettels von Tops On The Waterfront, N Street Brooklyn; Datum: 12/02/05; bez. links in Bleistift: B. Wilde; **verso:** bez. links in Bleistift: B. Wilde 05 NY; 173 x 78 mm

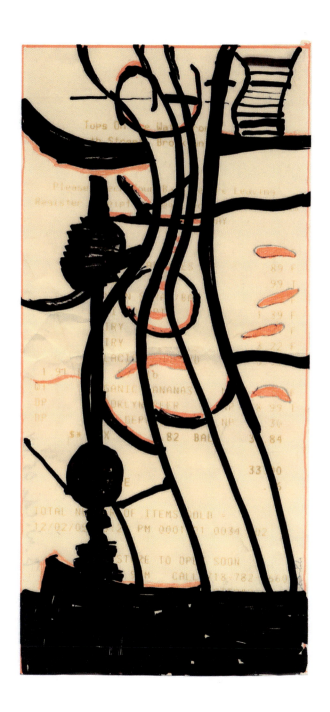

12 Queens Rugby-Stadion
Schwarzer Filzstift auf Rückseite eines Eintrittsbelegs in das Skyscraper Museum, Battery Park NY City;
Datum: 11/13/2005; bez. unten rechts in Bleistift: NY; 58 x 103 mm; obere linke Ecke abgerissen; Lit.: Sauerbier 2007, S. 13

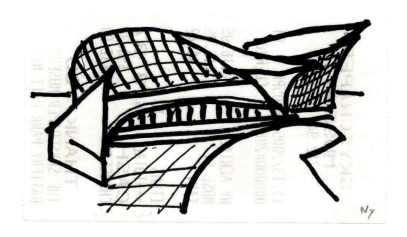

13 Objekt: Glasbaustein, Metropolitan Museum of Modern Art
Balsaholz, Vierkantleisten für den Modellbau; **verso:** bez. mit schwarzem Fineliner: BW NY 05; 197 x 197 x 115 mm

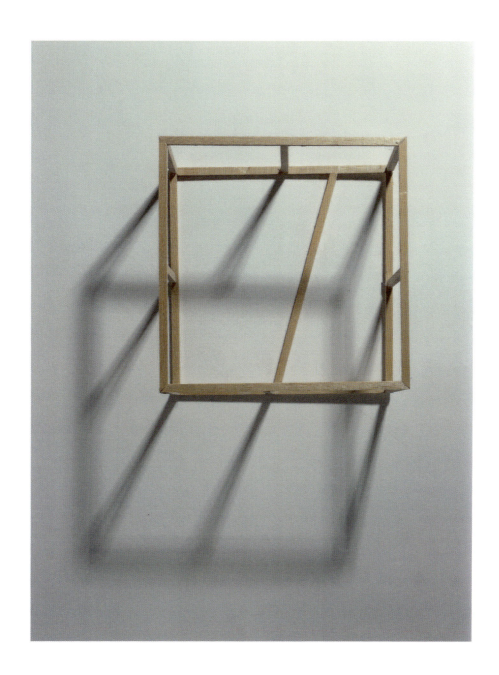

14 Treppe im Metropolitan Museum of Art
Schwarzer Fineliner auf Notizpapier; bez. unten rechts mit Fineliner:11 22 05 NY; 148 x 107 mm

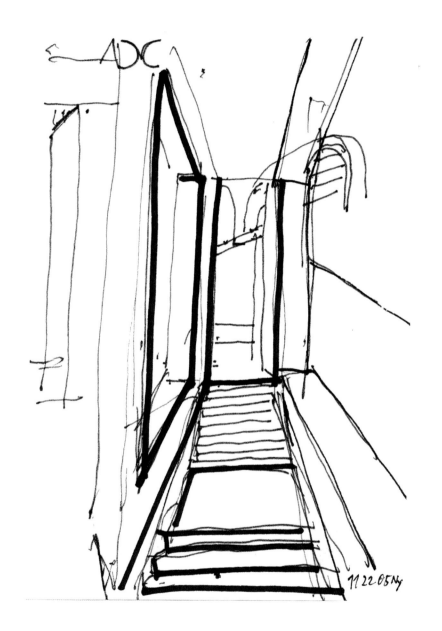

15 Nach Fra Angelico (Turmarchitektur und Begegnung zweier Frauen)
Schwarzer Filzstift auf Notizpapier; bez. unten links in Bleistift: nach Fra Angelico; Mitte: 7.3.5.3; unten rechts: NY 05; 148 x 103 mm

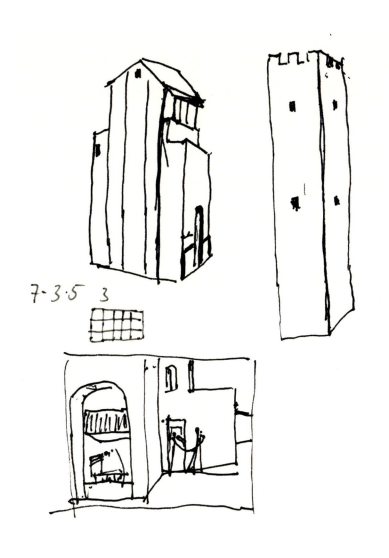

nach Fra Angelico NY 05

16 Skizze nach Gemälde (Triptychon?) von Paul Klee im Metropolitan Museum of Art
Schwarzer Fineliner auf Notizpapier; bez. unten Mitte in Bleistift: nach Klee; rechts: NY 05; **verso:** bez. links in Bleistift: nach Klee im Metropolitan, Wilde; unten Mitte: nach Klee; rechts: NY 05; 104 x 148 mm; Lit.: Sauerbier 2007, S. 13

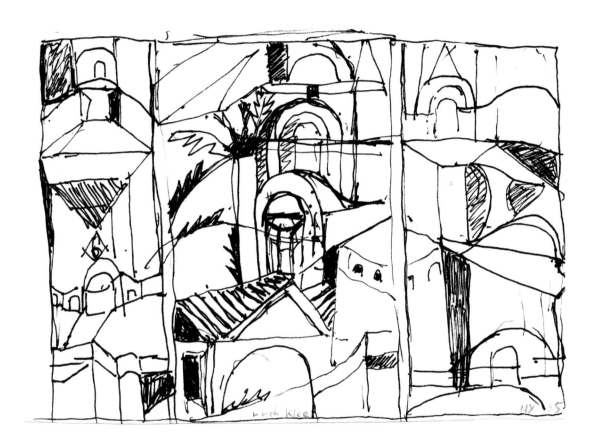

17 Eingangssituation im Museum of Modern Art (MoMA)
Grauer Fineliner auf Notizpapier mit Farbabdruck; bez. unten rechts in Bleistift: NY 05; 107 x 148 mm

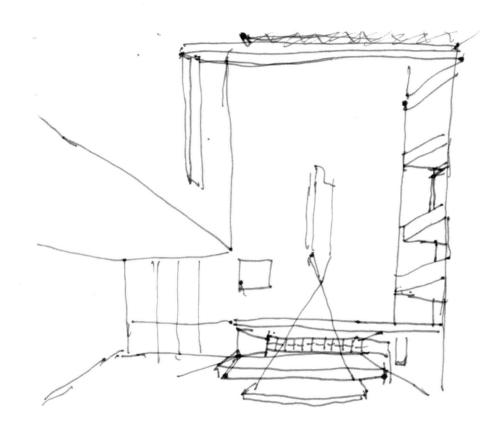

18 Vier Studien nach Ägyptischer Plastik im Metropolitan Museum of Art
verso: Hockende; Schwarzer Fineliner auf Notizpapier; bez. unten links in Bleistift: B. Wilde; unten rechts: NY 05; 148 x 107 mm

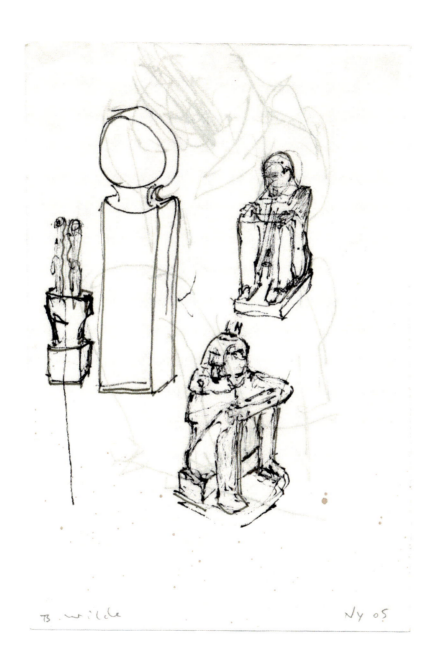

19 Metropolitan Museum of Art, Raumdurchblick
Schwarzer Fineliner auf Notizpapier; bez. unten rechts mit Fineliner: Metropolitan RLW; [NY 2005]; 148 x 104 mm

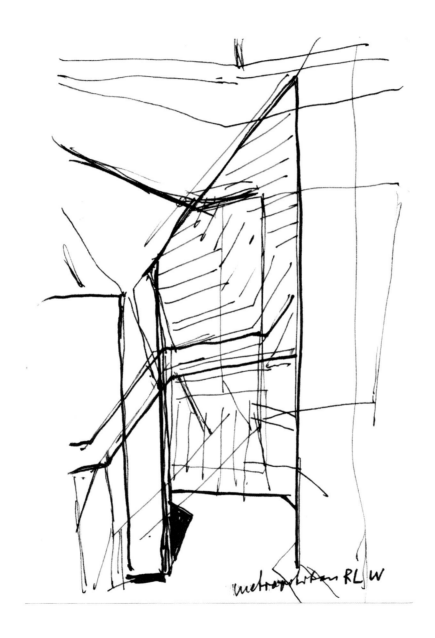

20 Drei Objekte aus der Afrikanischen Sammlung im Metropolitan Museum of Art, zwei turmartige Gebilde, eine Maske
Schwarzer Fineliner auf Notizpapier; [NY 2005]; 150 x 108 mm; Lit.: Sauerbier 2007, S. 13

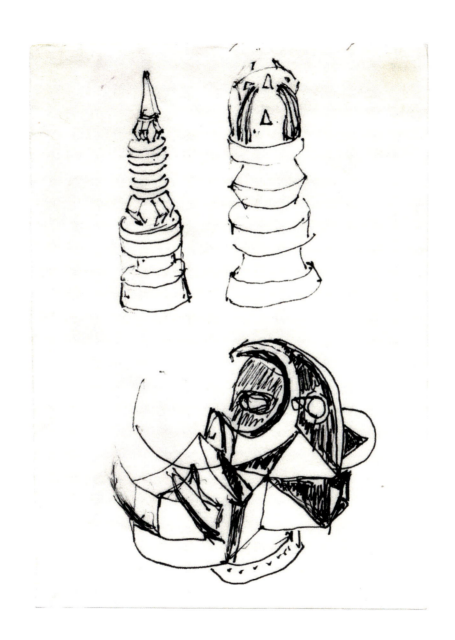

21 „Schuh"
Schwarzer Filzstift auf Vorderseite eines Kassenzettels von Eckerd Pharmacy (mit Text an den Kunden), Manhattan Avenue; Datum nicht erkennbar; 70 x 131 mm

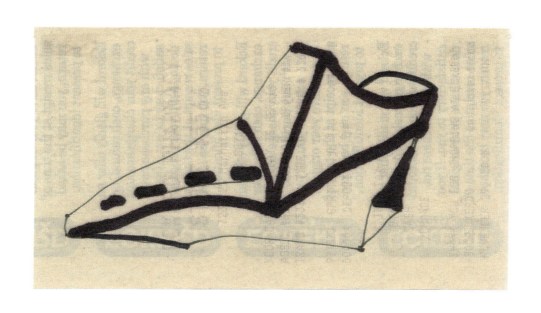

22 Sechsstufiger, achteckiger Turmaufbau- Objekt, Asiatische Sammlung, Metropolitan Museum of Art
Schwarzer Filzstift auf Notizpapier; bez. unten rechts in Bleistift: NY 05;
verso: bez. unten rechts in Bleistift: Wilde; 147 x 104 mm; Lit.: Sauerbier 2007, S. 13

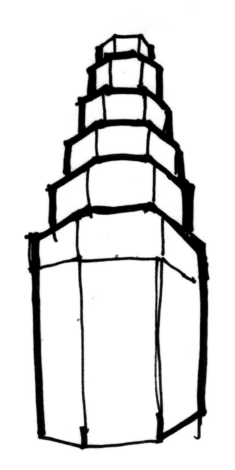

23 Raumdurchblick mit Glasdach und Glasbausteinen im Metropolitan Museum of Art
Schwarzer Fineliner auf Notizpapier; bez. oben Mitte mit schwarzem Fineliner: Glas; rechts Mitte: G.;
bez. unten links in Bleistift: NY 05; **verso:** bez. unten rechts in Bleistift: Wilde; 149 x 107 mm; Lit.: Sauerbier 2007, S. 13

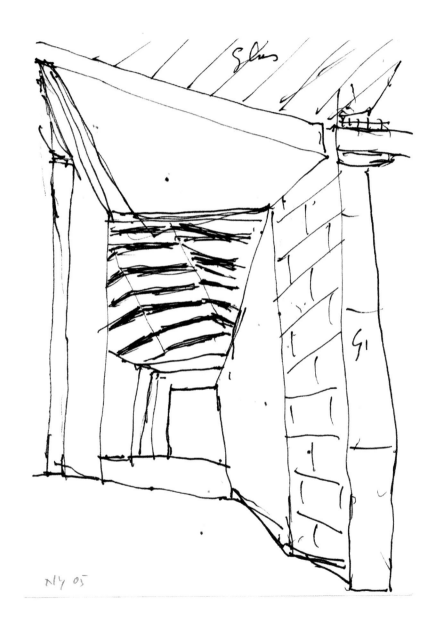

24 Objekt: Glasbaustein, Metropoliten Museum of Art
Balsaholz, Vierkantleisten für den Modellbau; **verso:** bez. mit schwarzem Fineliner: BW 05; 140 x 295 x 140 mm

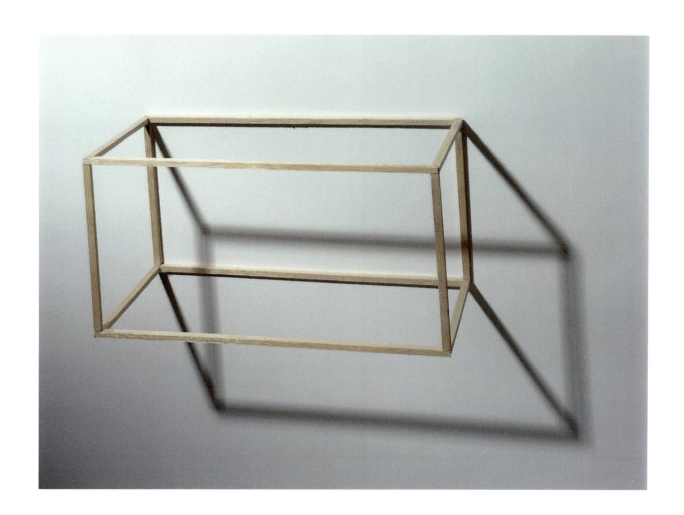

25 Treppe im Museum of Modern Art (MoMA)
Schwarzer Filzstift auf brauner Tüte mit oben gezahntem Rand; bez. unten rechts mit schwarzem Fineliner: 11 22 05 NY; 266 x 155 mm

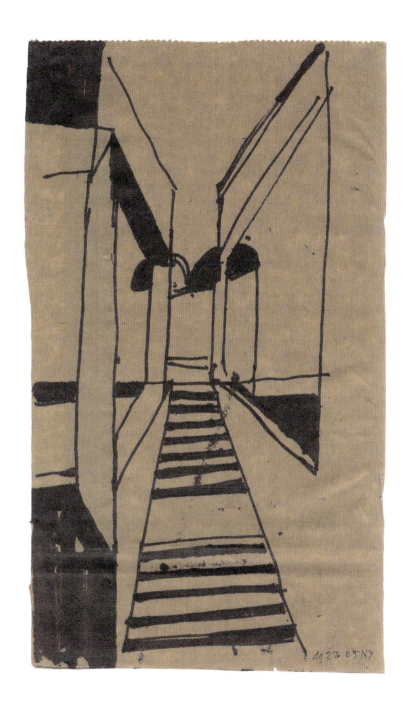

26 Architektur nach einem Gemälde von Fra Angelico, Metropolitan Museum of Art
Schwarzer Filzstift auf Guest Check der Kantine (Table 9); bez. unten rechts in Bleistift: NY 05;
verso: bez. unten links in Bleistift: Wilde; 145 x 108 mm

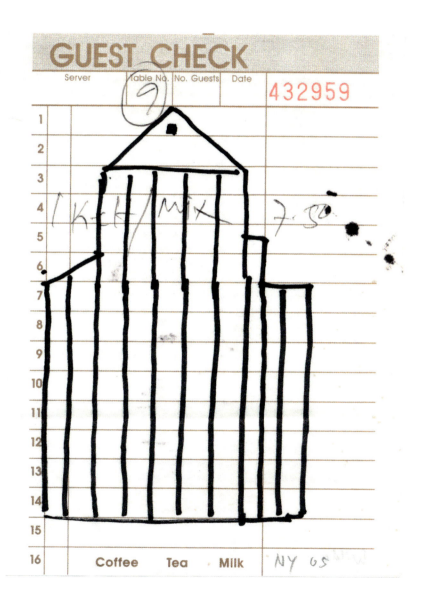

27 Durchblick zum Treppenaufgang im Museum of Modern Art (MoMA)
Schwarzer Filzstift auf Kassenzettel vom Beer Store Brooklyn, Sixth Street; Datum: 11/14/05; 78 x 131 mm; Lit.: Sauerbier 2007, S. 13

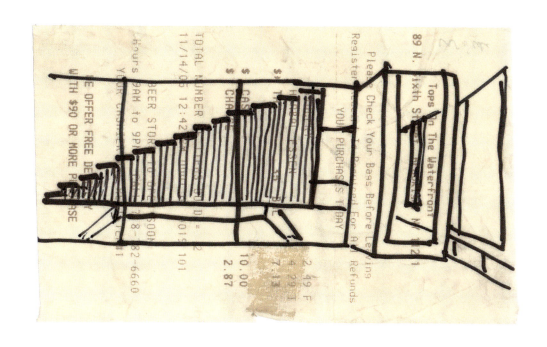

28 Eingangsbereich im Museum of Modern Art (MoMA), Raumskizze
Schwarzer Fineliner auf Notizpapier; bez. unten rechts in Bleistift: NY 05;
verso: bez. unten rechts in Bleistift: Wilde; 148 x 104 mm; Lit.: Sauerbier 2007, S. 13

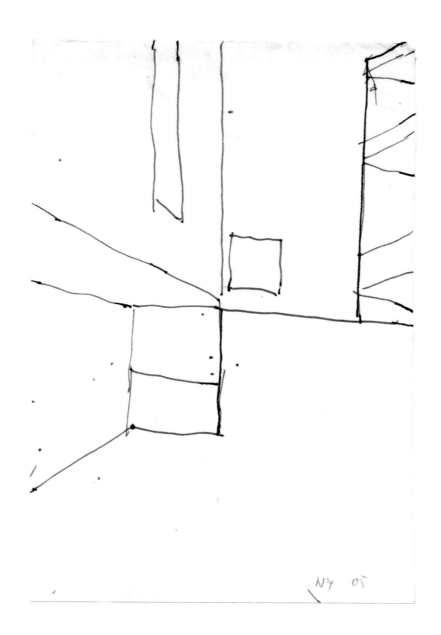

29 Phantastische Architektur nach Malerei im Museum of Modern Art
Schwarzer Filzstift auf Rückseite eines Kassenzettels vom MoMA store (beschnitten);
[NY 2005]; 80 x 106 mm; Lit.: Sauerbier 2007, S. 13; Wilde Kat. 2016, S. 42, II.4

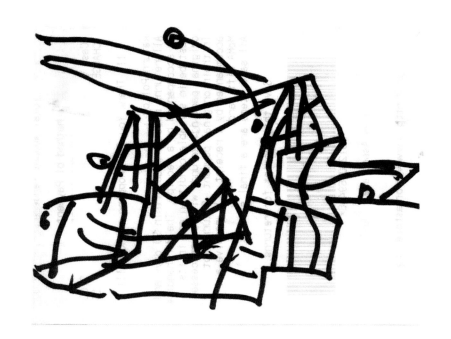

30 Skizze nach Arnold Böcklins Gemälde „Die Toteninsel" im Museum of Modern Art
Schwarzer Filzstift auf Rückseite eines Kassenzettels vom MoMA; Datum: 11/04/2005; **verso:** bez. unten rechts in Bleistift: Wilde; 79 x 107 mm; Lit.: Sauerbier 2007, S. 13; Wilde/Nehmzow Kat. 2014, o. S.; Wilde Kat. 2016, S. 38, Abb. 9

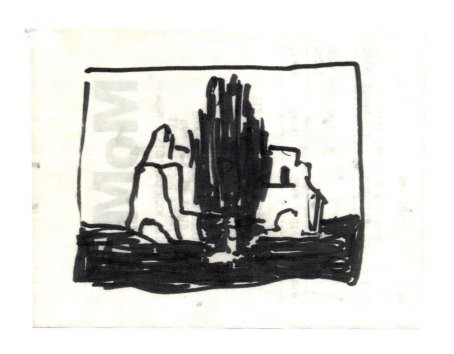

31 „Skizze für Skulptur" – Lippen, nach Roy Lichtenstein im Museum of Modern Art
Schwarzer, roter und ockerfarbiger Filzstift auf Rückseite einer Plastetüte; Vorderseite mit Aufdruck:
Design and Book Store MoMA – www.momastore.org; Datum: 11/04/2005; 204 x 204 mm

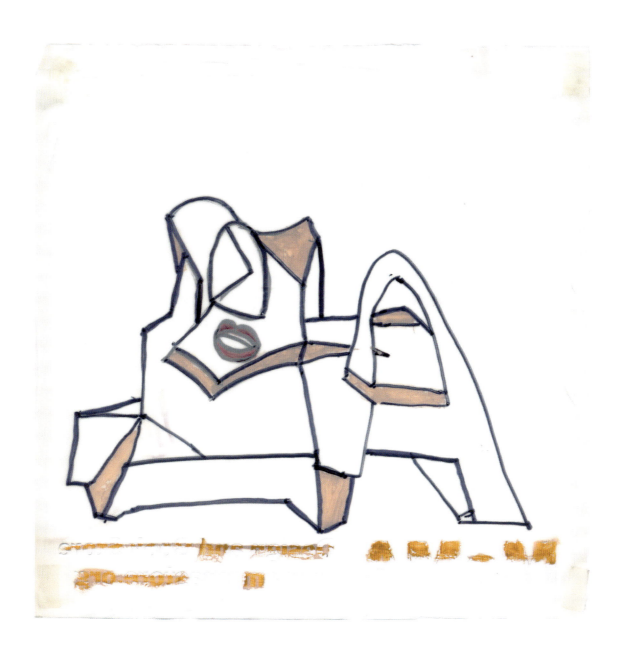

32 Nach David Stuart 27 im Museum of Modern Art
Schwarzer Filzstift auf Prospekt des MoMA (beschnitten); Prospekt bedruckt mit Linien und Buchstaben: OCTACONPALS (?); bez. unten rechts in Bleistift: NY 05; rechte Seite mit schwarzem Filzstift: David Stuart 27; 67 x 107 mm

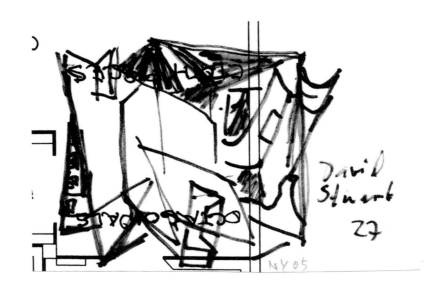

33 „Sexmaschine"
Schwarzer Fineliner, violette Spuren der Kasse, auf Rückseite eines Eintrittsbelegs vom Museum of Sex;
Datum: 11/23/05; bez. unten links mit schwarzem Fineliner: sexmaschine; unten rechts in Bleistift: NY 05; 80 x 142 mm

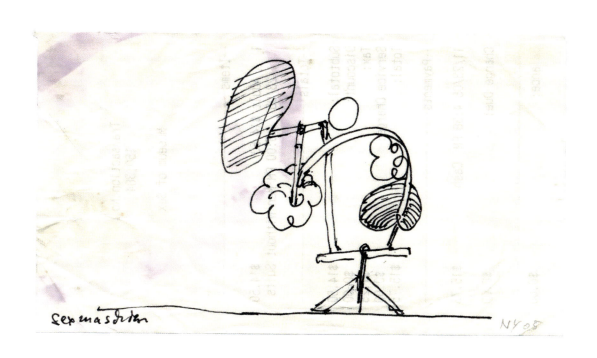

34 Architektur mit Treppe nach Malerei
Schwarzer Filzstift auf Vorderseite eines Kassenzettels von Shapiro Hardware 63 Bleeker St.;
Datum: 12/02/05; Zeichnung mit Bleistift umrandet; bez. unten rechts in Bleistift: NY 05; 108 x 80 mm

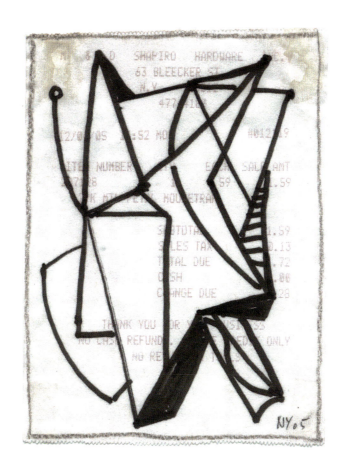

35 Treppenhaus im Museum of Natural History
verso: Treppenskizze; Schwarzer Filzstift, Fineliner auf Notizpapier; bez. unten rechts in Bleistift: NY 05; 148 x 107 mm

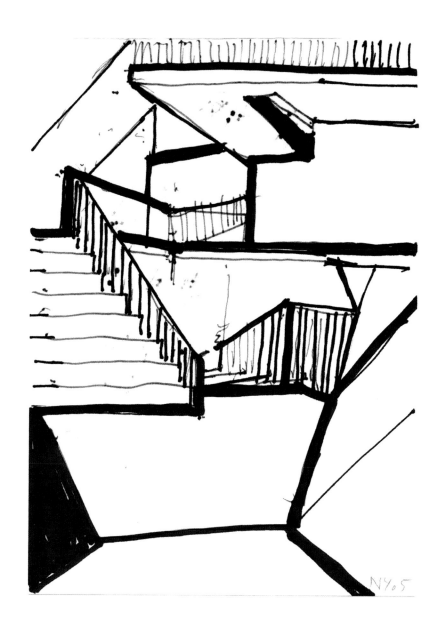

36 Objekt: Glasbaustein, Metropolitan Museum of Art
Balsaholz, Vierkantleisten für den Modellbau; **verso:** bez. mit schwarzem Fineliner: BW 05; 297 x 609 x 94 mm

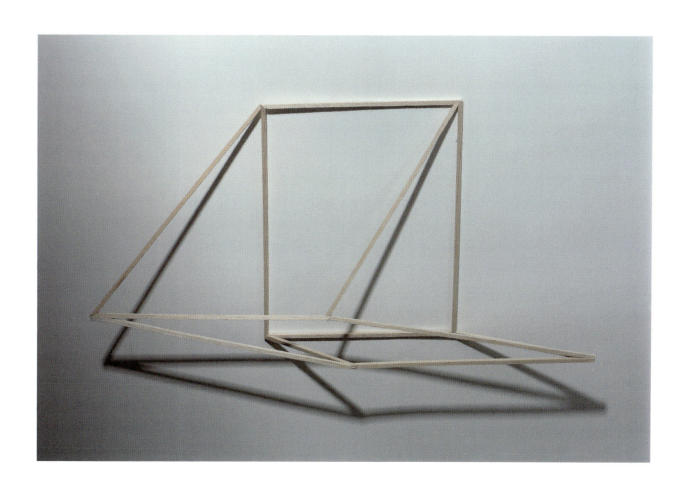

37 Treppenaufgang im American Museum of Natural History
Schwarzer Filzstift auf weißer Tüte mit gezacktem Rand; bez. unten rechts mit schwarzem Fineliner: 11 16 05 NY; **verso**: bez. unten Mitte in Bleistift: Wilde; 217 x 180 mm; Lit.: Sauerbier 2007, S. 13

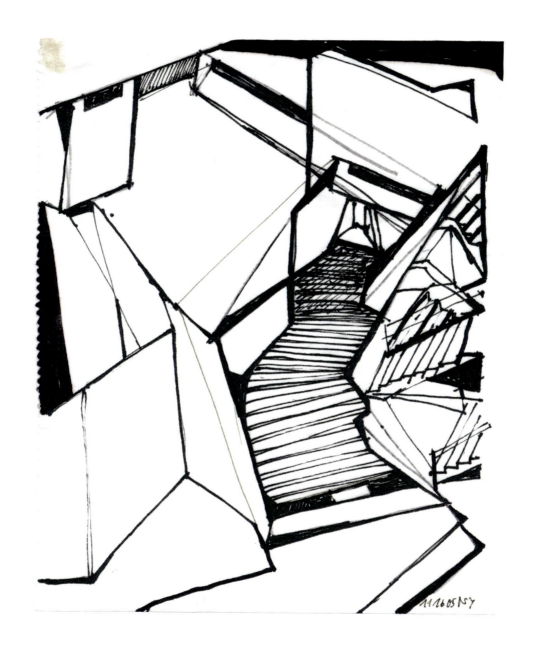

38 Schachfiguren im Brooklyn Museum
verso: Schachfiguren; Schwarzer Fineliner auf Notizpapier; bez. unten links mit Fineliner: Julien Levy; unten rechts in Bleistift: NY 05; rechte Seite in Bleistift: Wilde; linke Seite mit schwarzem Fineliner: Pfeil zur Rückseite;
verso: bez. Mitte rechts mit schwarzem Fineliner: Parsons-Newschool – for Design; unten rechts in Bleistift: NY 05; 147 x 107 mm

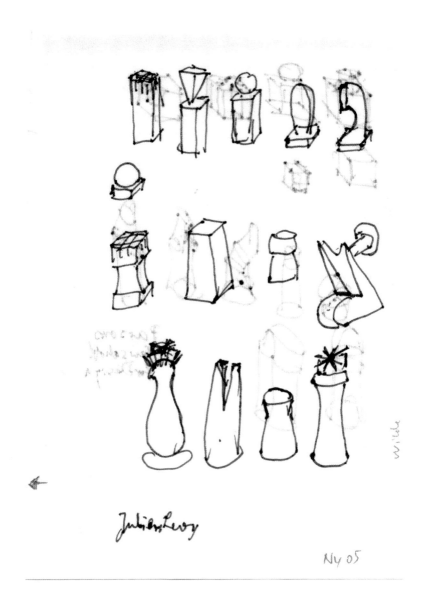

Julien Levy

NY 05

39 Innenraum mit Blick zur Eingangshalle, American Museum of Natural History
verso: Raumsituation; Schwarzer Filzstift, Fineliner auf Zeichenpapier; bez. unten rechts in Bleistift: NY 05; 217 x 104 mm

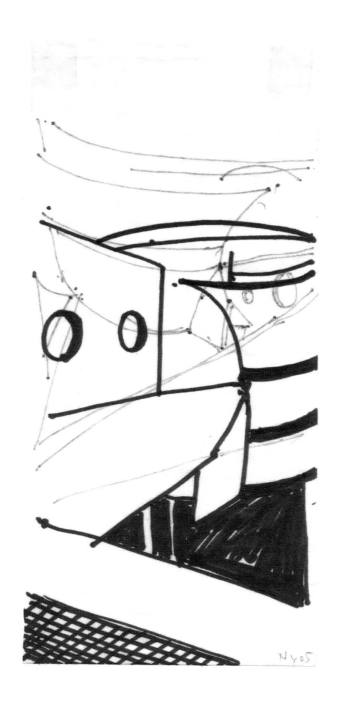

40 Lincoln Center mit Außentreppe und Balkon
Schwarzer Filzstift, Fineliner auf Notizpapier; bez. unten rechts in Bleistift: NY 05; 148 x 104 mm

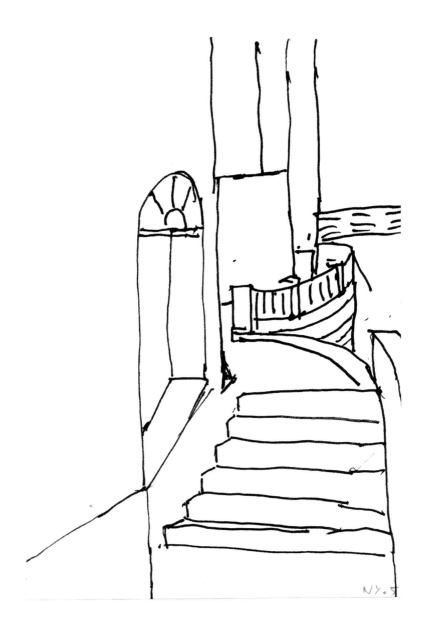

41 Architekturkulisse
Schwarzer Filzstift auf Vorderseite eines Kassenzettels von STAPLES; Datum: 11/09/05; 112 x 78 mm; rechter Rand gerissen; Lit.: Sauerbier 2007, S. 13

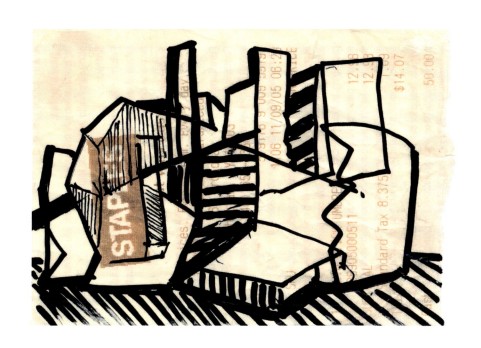

42 Brooklyn Museum
Schwarzer Fineliner auf Rückseite eines gelblichen Eintrittsbelegs; Datum 11/16/05: bez. unten rechts in Bleistift: NY; **verso:** bez. in Bleistift: Wilde; 45 x 117 mm; links und rechts gezackter Rand; Lit.: Sauerbier 2007, S. 13

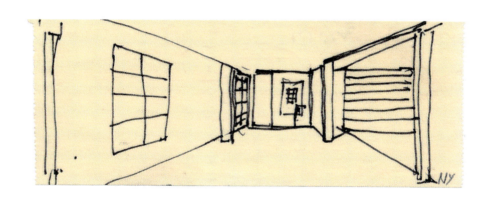

43 Lincoln Center, Eingangsbereich
Schwarzer Fineliner auf Notizpapier; **verso:** bez. in Bleistift: Wilde; [NY 2005]; 148 x 104 mm; Lit.: Sauerbier 2007, S. 13

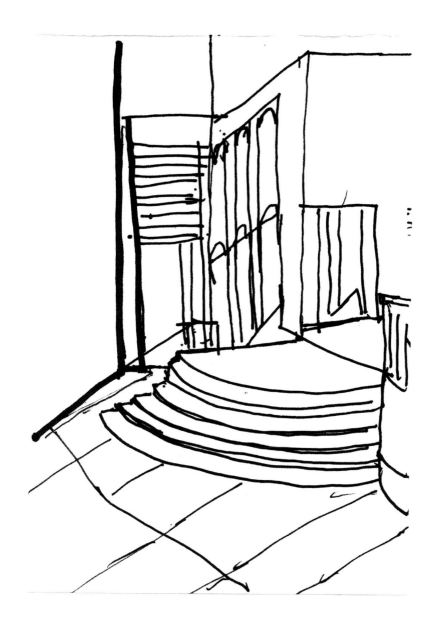

44 Vorstadtarchitektur mit Faltdach
verso: Architekturelemente; Schwarzer Filzstift auf Kassenzettel von Pearl Paint Company Inc. 308 Canal St.; Datum: 11/12/05; bez. unten links mit schwarzem Fineliner: BW 7th ; unten rechts mit schwarzem Fineliner: BW; 78 x 124 mm

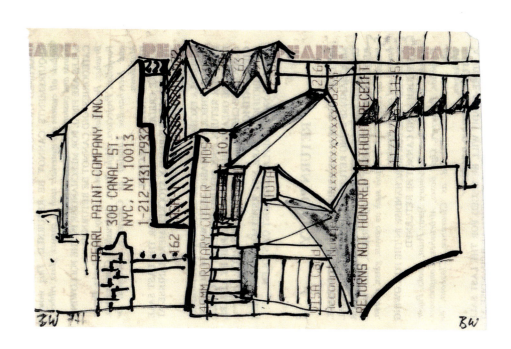

45 Treppe im American Museum of Natural History
Schwarzer Fineliner; im New Yorker Skizzenbuch, 2005, o. S.; 139 x 197 mm

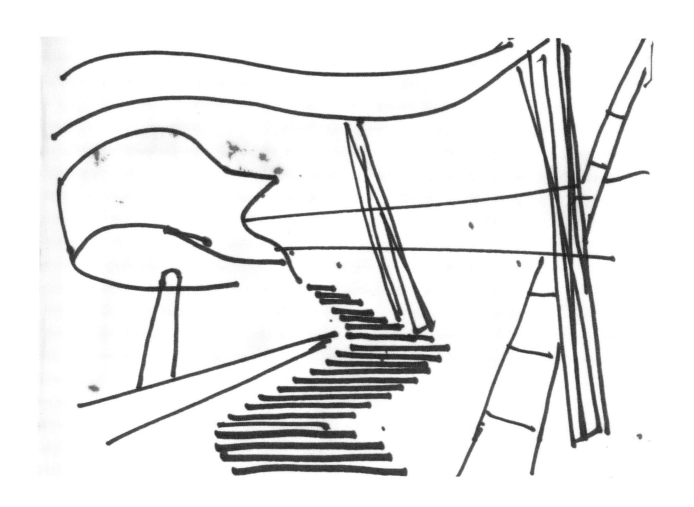

46 Faltung
Schwarzer Filzstift, Fineliner auf Vorderseite eines Kassenzettels von PEARL PAINT COMP INC. 308 Canal St.;
Datum: 12/01/05; bez. unten rechts mit schwarzem Fineliner: 12 1 05; 217 x 78 mm

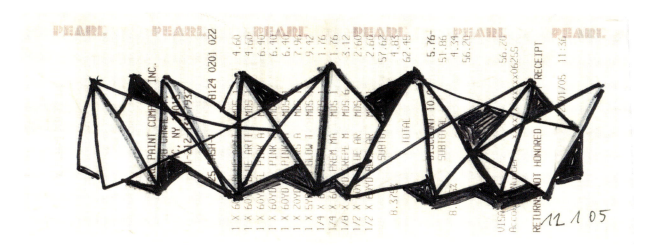

47 Jazz
verso: Jazz; Schwarzer Filzstift, Fineliner auf Notizpapier; [NY 2005]; 148 x 104 mm; Lit.: Sauerbier 2007, S. 13; Wilde 2016, S. 42, II.6

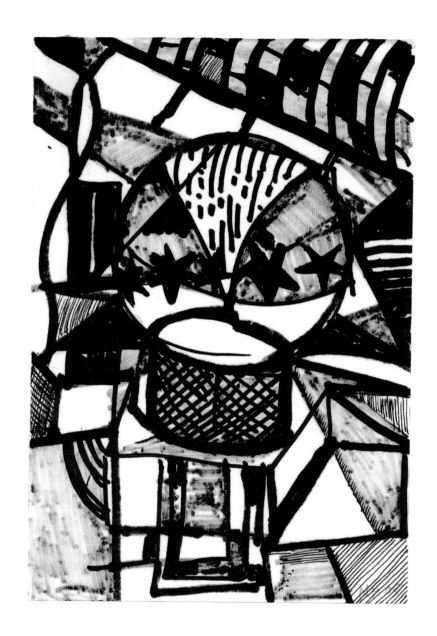

48 Objekt : „Kleiner Glasbaustein 2", Metropoliten Museum of Art
Balsaholz, Vierkantleisten für den Modellbau: **verso:** bez. mit schwarzem Fineliner:
„kleiner Glasbaustein II" Metropolitan Museum; NY 05; 150 x 505 x 150 mm

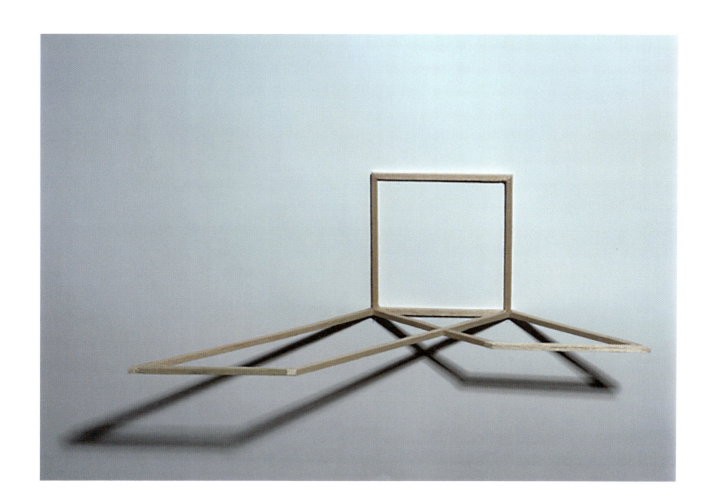

49 Plastische Architektur
Schwarzer Filzstift auf Pergamenttüte; bez. unten rechts in Bleistift: NY 05; 216 x 246 mm

50 Brooklyn „One Way" mit Wasserturm am East River
Fineliner, oliv, auf Notizpapier; bez. unten rechts in Bleistift: 11 21 05; 106 x 148 mm; Lit.: Sauerbier 2007, S. 13

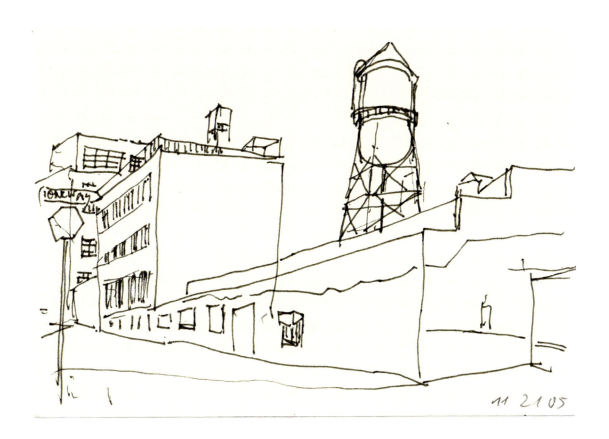

51 Brooklyn
Fineliner oliv, auf Notizpapier; bez. unten rechts in Bleistift: 11 21 05;
verso: bez. unten links in Bleistift: Wilde; 106 x 148 mm; Lit.: Sauerbier 2007, S. 13

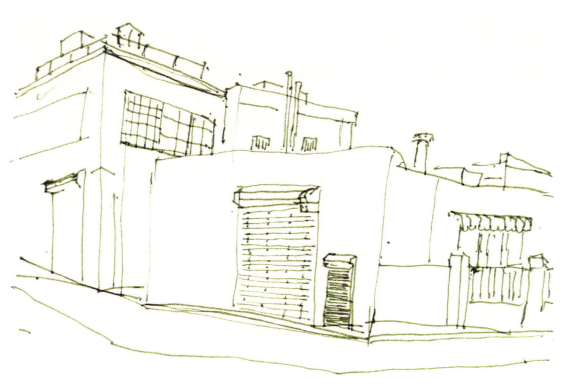

52 Phantastische Architektur (durchscheinend)
Schwarzer Filzstift auf brauner Tüte mit violettem Aufdruck: Cardeorog, cards, from the heart and party, sowie Adressen von 3 Filialen in New York; [NY 2005]; 215 x 279 mm; rechter Rand gerissen und oben rechts eingerissen; Tütenhälfte von Nr. 58

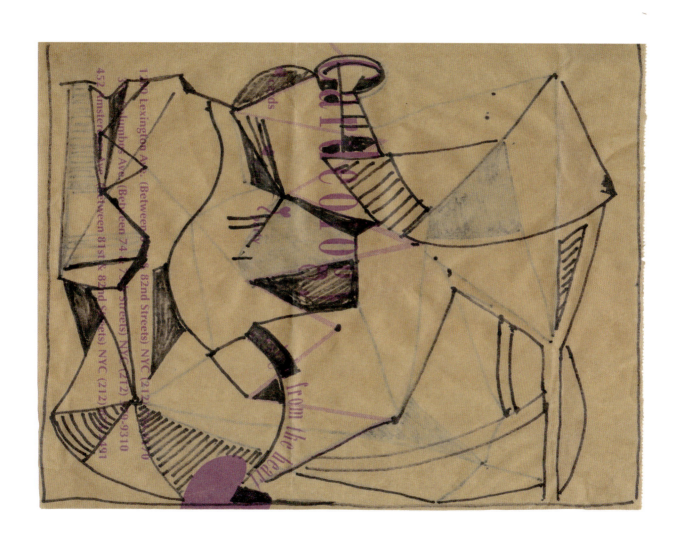

53 Treppenskizze
verso: Treppenschräge (verworfen); Schwarzer Filzstift auf Vorderseite eines Kassenzettels von Tops On The Waterfront, 89 N. Sixth Street; Datum: 11/20/05; bez. unten rechts mit schwarzem Fineliner:11 20 05;
verso: unten Mitte in Bleistift: Wilde; 78 x 144 mm; Lit.: Sauerbier 2007, S. 13

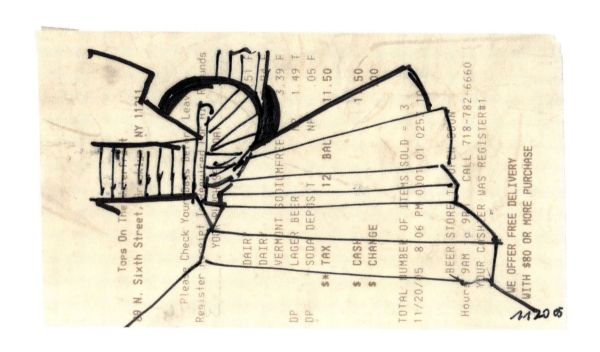

54 Kosmische Zeichnung mit Treppe
Bleistift auf braunem Papier (Tüte?) mit gedruckter Struktur; linker Rand mit bedruckten Papierresten; [NY 2005]; 157 x 205 mm

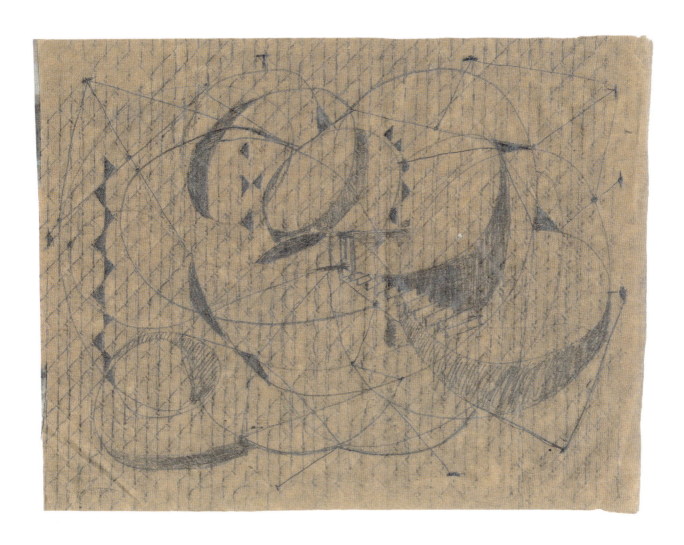

55 Ausstellungsraum mit Regalen im American Museum of Natural History
verso: Museumsräume (durchscheinend); Schwarzer Fineliner auf Vorderseite eines Kassenzettels vom Beer Store; Datum: 11/25/05; 78 x 132 mm

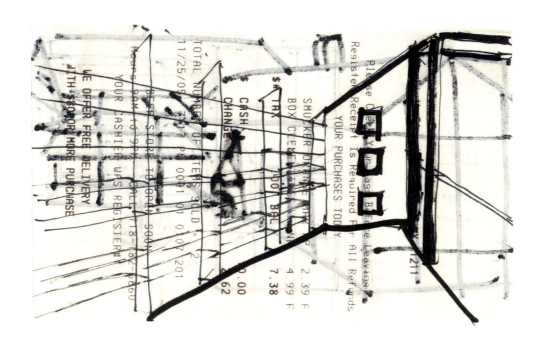

56 Gitterstruktur
Schwarzer Filzstift auf Vorderseite eines zerknitterten Kassenzettels von der Sixth Street, Brooklyn;
Datum: 11/14/05; bez. unten rechts in Bleistift: NY 05;
verso: bez. in Bleistift: Wilde; 140 x 78 mm; oberer Rand gerissen; Lit.: Sauerbier 2007, S. 13

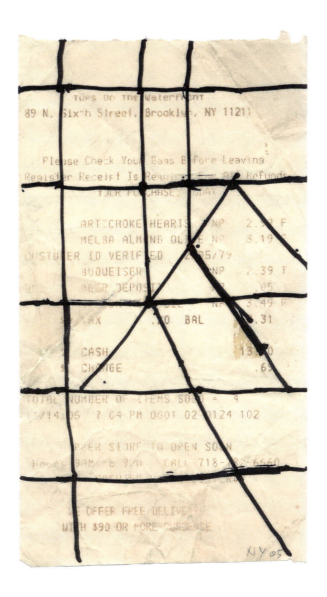

57 Fenster oder Gerasterte Reklamefläche
Schwarzer Filzstift, Fineliner schwarz und bräunlich, stellenweise laviert auf Vorderseite eines Kassenzettels von Filene's, Union Square South; Datum: 11/23/05; 208 x 80 mm; untere rechte Ecke eingerissen; Lit.: Wilde/ Nehmzow 2014, Abb. o. S.

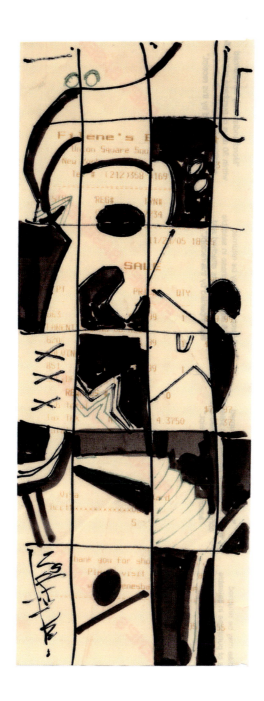

58 Architektonische Skizze mit Treppen
Schwarzer Filzstift auf brauner Tüte mit violettem Farbpunkt; [NY 2005];
214 x 295 mm; oberer Rand gerissen und schräg geschnittene Ecken; Hälfte der Tüte von Nr. 52

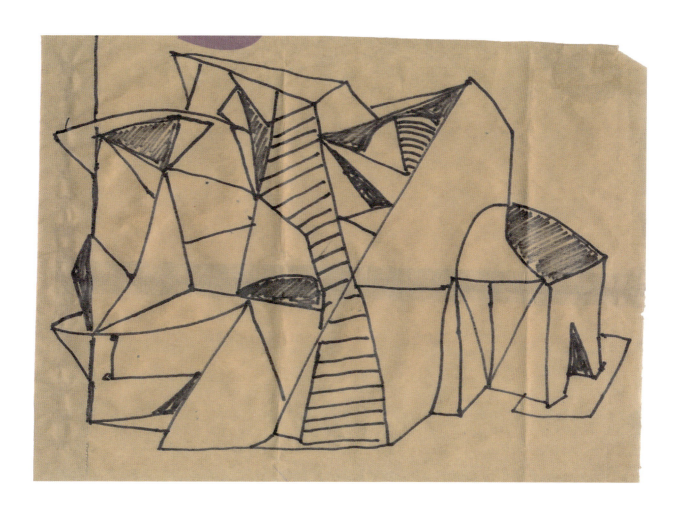

59 Brooklyn-Skizzen (Schranke, Rollo, Dachlinie, Blüte)
Grauer Filzstift und Fineliner auf Notizpapier; bez. linke Seite mit schwarzem Fineliner: OYA OSA (dreimal);
rechte Seite: DPH (zweimal) und DPH reduziert (dreimal); bez. unten links in Bleistift: Wilde;
unten rechts dat.: 21 11 05 (europäische Datumsangabe); 147 x 106 mm

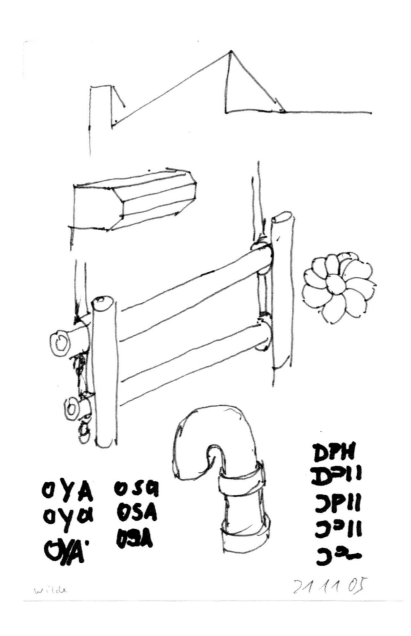

60 Reklame am Broadway
Schwarzer Filzstift auf Rückseite einer Eintrittskarte vom Isamu-Noguski-Museum; Datum: 1/23/05; bez. links mit Filzstift, senkrecht in Großbuchstaben: B E R N D T; **verso:** unten Mitte mit schwarzem Filzstift: SUPER; 67 x 43 mm

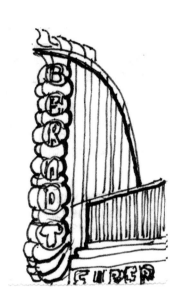

61 Kristalline Architektur mit Treppe
Schwarzer Fineliner auf Eintrittskarte; unten Mitte im Druck: PRESS RELEASE; rechts: farbiger Streifen vom Druck; [NY 2005]; **verso:** bez. unten Mitte in Bleistift: Wilde; 87 x 97 mm; Lit.: Sauerbier 2007, S. 13

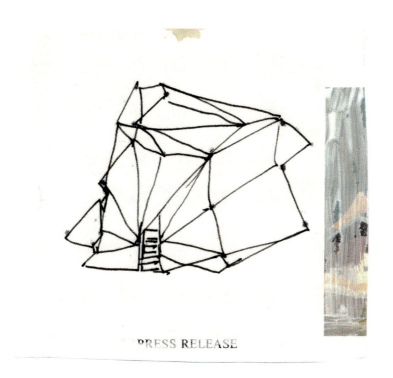

PRESS RELEASE

62 Dachaufbau in Brooklyn
Schwarzer Filzstift auf Vorderseite eines Kassenzettels von Rite Aid Pharmacy, Mermaid Ave;
Datum: 11/20/05; 168 x 79 mm; Lit.: Sauerbier 2007, S. 13

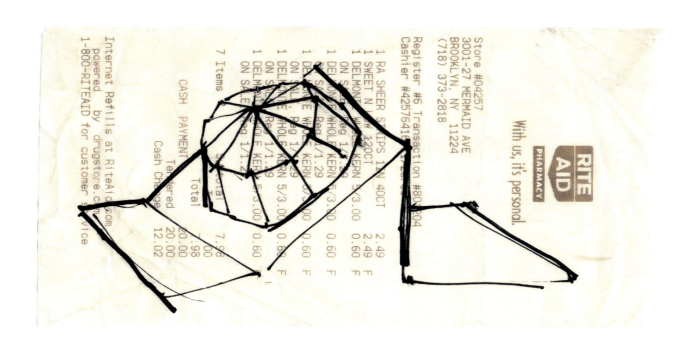

63 Fünf Hausskizzen
Schwarzer Filzstift auf transparentem Tütenpapier mit aufgeklebtem Briefmarkenrand;
oberer Rand unregelmäßig geschnitten; bez. unten rechts in Bleistift: NY 05;
verso: bez. unten rechts in Bleistift: Wilde; 98 x 178 mm; oberer Rand unregelmäßig beschnitten; Lit.: Sauerbier 2007, S. 13

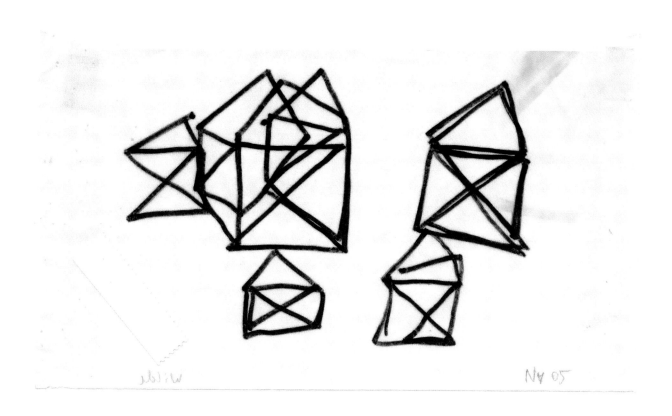

64 Blick aus dem Atelierfenster der Kostümbildnerin Pearl Somner (1923 - 2005) auf den Hudson
Schwarzer Filzstift mit violetter Rahmenleiste im New Yorker Skizzenbuch, 2005, o. S.; 139 x 197 mm

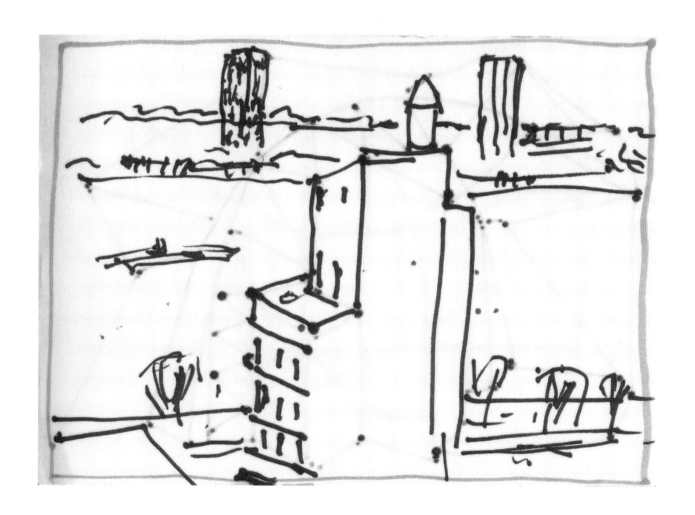

65 Objekt: „ Die langen Schatten vom IX. XI.", Metropolitan Museum of Art
Balsaholz, Vierkantleisten für den Modellbau
verso: bez. mit schwarzem Fineliner: BW 05 „Die langen Schatten vom 9. 11." ; 343 x 143 x 166 mm

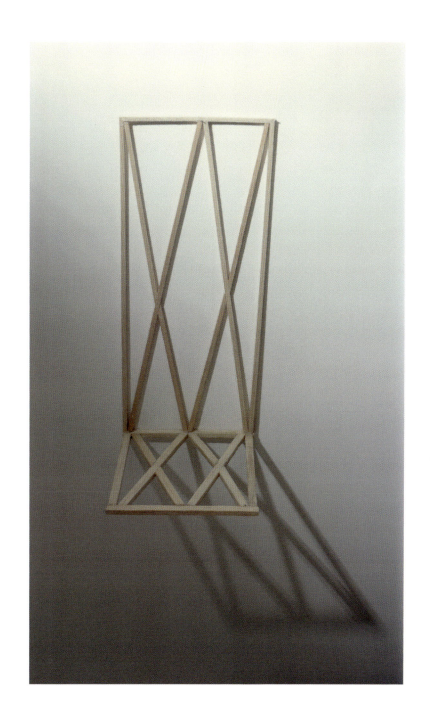

Literatur:

S.D. Sauerbier: Berndt Wilde. Vor Ort – in den Stein. In: Künstler, Kritisches Lexikon der Gegenwartskunst, Ausgabe 77, H. 7, 1. Quartal, München 2007, S. 16, Abb. 13 (Atelierwand 2005, Zeichnungen New York)

Berndt Wilde – Olaf Nehmzow. Katalog Von Skulpturen und Bildern – Große Domina I und Der weiße Falter schließlich irr geworden, 2014, Abb. o. Seitenangabe

Berndt Wilde – Skulptur-Aquarelle-Zeichnungen. Katalog, Winckelmann-Museum Stendal, Orangerie Gemäldesammlung Schloss Georgium, Anhaltischer Kunstverein Dessau, Kulturstiftung Rügen Orangerie zu Putbus 2016/2017

Berndt Wilde, 1946 in Dessau geboren, 1965 - 1970 Studium an der Hochschule für Bildende Künste Dresden, 1970 - 1971 Aspirantur an der Hochschule für Bildende Künste Dresden, 1975 Wettbewerb Heinrich-Schütz-Denkmal für Dresden, erst 1985 aufgestellt, 1980 - 1983 Meisterschülerstipendium an der Akademie der Künste Berlin bei Werner Stötzer, 1985 Heinrich-Schütz-Denkmal für Bad Köstritz, 1989 Skulptur „Hoffnung" im Rahmen des Friedensdenkmals Leonberg, initiiert von Hans Sailer, 1991 - 1992 Lehrauftrag für Bildhauerei an der Kunsthochschule Berlin Weißensee, 1992 - 1993 Lehrauftrag für Zeichnen an der Hochschule der Künste Berlin, 1992 - 1993 Realisierung des Musensteins für Karl-Friedrich Schinkel, Neuhardenberg, 1993 - 2011 Professur für Bildhauerei an der Kunsthochschule Berlin Weißensee, Arbeiten in Museen und Sammlungen, lebt und arbeitet in Berlin.

Dr. phil. Sibylle Badstübner-Gröger Kunsthistorikerin und Kuratorin; Studium der Kunstgeschichte, Klassischen Archäologie und Geschichte an der Humboldt-Universität Berlin; 1959-1960 Kupferstichkabinett der Staatlichen Kunstsammlungen Dresden; 1960 Arbeitsstelle für Kunstgeschichte und ab 1970 Zentralinstitut für Literaturgeschichte der Akademie der Wissenschaften; 1972 Promotion; 1989 Zentrum für Europäische Aufklärung, Potsdam; 1990 Studienaufenthalt in Florenz; 1999 DFG- Forschungsauftrag an der Akademie der Künste Berlin; seit 1991 Vorsitzende des „Freundeskreises Schlösser und Gärten der Mark in der Deutschen Gesellschaft e.V.; Lehraufträge an der Hochschule für bildende Künste Dresden, der Freien Universität und Technischen Universität Berlin; Gastvorlesungen in den USA; Veröffentlichungen zur Kunst- und Architekturgeschichte von Berlin und Brandenburg; Kuratorin von Ausstellungen zeitgenössischer Kunst im In- und Ausland (u.a. in den USA, Brasilien, Polen und Portugal); Katalogbeiträge und Eröffnungen zur zeitgenössischen Kunst. Mehrere staatliche Auszeichnungen.

Wir danken dem amerikanischen Schriftsteller Matthew Graham, Evansville, für sein zur Verfügung gestelltes Poem „Architecture in the New World" und dem Schriftsteller Ingo Schulze, Berlin, für die Übertragung ins Deutsche. Berndt Wilde sei für die freundschaftliche und kooperative Zusammenarbeit sehr herzlich gedankt, ebenso Eva Wilde für die Anregungen zum Umschlagentwurf und Freunden und Sammlern für ihre Unterstützung. Besonders zu danken ist Marlene Schoofs, die den Einleitungstext aus dem Deutschen ins Englische übersetzte und nicht zuletzt sei der Verlegerin Catharine Nicely von PalmArtPress von Herzen gedankt, da sie alles in ihre Obhut nahm, um dieses schöne Buch entstehen zu lassen.

We thank Evansville-based American poet Matthew Graham for use of his *Architecture in the New World* and Berlin-based author Ingo Schulze for his translation thereof into German. Berndt Wilde's practical and congenial collaboration is much appreciated, as are Eva Wilde's idea for the cover. Special thanks are due to Marlene Schoofs for translating the introductory text from German to English. And great appreciation goes above all to Catharine Nicely from PalmArtPress who did everything to bring this beautiful book to publication.

Bibliografische Information der Deutschen Nationalbibliothek:
Die Deutsche Nationalbibliothek verzeichnet diese Publikation in der Deutschen Nationalbibliografie; detaillierte bibliografische Daten sind im Internet über http://www.dnb.de abrufbar.

ISBN: 978-3-96258-077-3

1. Auflage, 2021, Palm**Art**Press, Berlin

Alle Rechte vorbehalten
© Berndt Wilde
© Sibylle Badstübner-Gröger
© Matthew Graham
Umschlag: Konzept Eva Wilde, Gestaltung NicelyMedia
Druck: Buch- und Offsetdruckerei H. Heenemann GmbH & Co. KG
Umschlag, Titelseite: siehe Nr. 41, S. 96/97
Rückseite: My Ny , schwarzer Filzstift auf Notizpapier, 138,7 x 193 mm; **verso:** dat. und sign. in Bleistift

PalmArtPress
Verlegerin: Catharine J. Nicely
Pfalzburger Str. 69, 10719 Berlin
www.palmartpress.com

Hergestellt in Deutschland